李順

보태니컬 아뜰리에

Coloring of Fruits, Vegetables & Flowers

보태니컬 아뜰리에로 들어가며

Prologue

그림이 주는 힘을 믿습니다. 저는 30여 년 동안 다양한 계층에 미술을 지도해 왔습니다.

'나도 이런 그림을 그릴 수 있었구나' 하며 기뻐하는 사람들의 모습을 보며 저도 덩달아 행복했습니다.

또한 10여 년간 보태니컬 아트 작업과 작품 전시를 병행했습니다. 이 책은 이런 저의 경험과 압축한 책입니다.

보태니컬 아트라고 하면 대개 꽃을 많이 떠올리시지요. 꽃을 다룬 보태니컬 아트 서적은 이미 많이 나와 있습니다.

이 책에서는 꽃을 비롯해 여러분이 일상생활에서 쉽게 접할 수 있는 과일과 야채 그림을 함께 소개합니다.

기본적인 선 표현부터 명암 표현 테크닉까지, 제가 안내하는 대로 차근차근 그려 나가다 보면

어느새 훌륭한 결과물이 나타나 있을 것이라고 약속드립니다.

알맞은 색을 찾아가며 그림을 완성하는 즐거움을 느끼실 수 있을 것입니다.

미술도구는 초보자도 쉽게 따라할 수 있는 색연필을 선정했습니다.

특히 명암과 색깔 표현 설명에 정성을 기울였습니다. 명암과 색깔 표현은 초보자가

가장 어려워하는 부분인 동시에, 그림에 입체감을 주는 핵심적인 부분이기 때문입니다.

친숙한 대상이 멋진 그림으로 탄생하기까지, 컬러링북을 한 장 한 장 완성해 가면서

여러분의 마음이 기쁨과 성취감으로 가득해진다면 저 역시 뿌듯하고 행복할 것입니다.

이 책은 '보태니컬 아트'(Botanical Art)를 다루고 있습니다. 보태니컬 아트는 식물학을 의미하는
Botanical과 예술을 뜻하는 Art의 합성어입니다. 과거 유럽에서 식물학자들이 기록을 목적으로 식물을 그리던 것이
보태니컬 아트의 기원입니다.

18세기에 이르러서는 이 그림에 세밀한 묘사와 미적인 요소가 더해지면서
본격적인 예술 장르로 탄생했습니다. 꽃과 식물 등 자연물을 섬세하게 묘사하고 표현하는 것이
보태니컬 아트의 가장 큰 특징입니다.

보태니컬 아트는 현대에 이르러서도 유럽과 영미권에서 대중에게 큰 사랑을 받으며
명맥을 이어 오고 있습니다. 우리나라에서도 점점 많은 분들이 보태니컬 아트의 세계에 발을 들이고 있습니다.

이 책은 꽃과 식물, 과일과 야채 등 일상에서 가장 친숙한 것들을 매개로
미술을 접할 수 있게 보태니컬 아트를 소개하고 있습니다.
이 책과 함께 보태니컬 아트에 한층 가까워질 수 있기를 기대합니다.

차례
Contents

Botanical
Atelier

보태니컬 아뜰리에를 위한

준비과정 I

모든 그림의 기초인 연필 드로잉을 간단하게 연습해본다. 평면인 종이 위에 사물의 입체를 표현하기 위해서는 각 부호의 연필로 스트로크 (Stroke, 획)를 반복하며 연필의 톤과 강약을 손에 익히는 연습이 필요하다.

● 연필 부호 소개

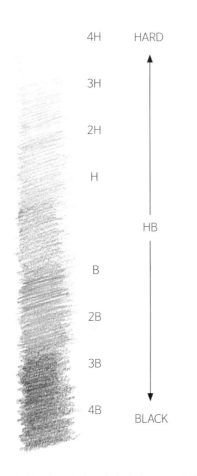

● 연필로 하는 선 연습

- H부호의 연필은 기호 앞의 숫자가 커질수록 흐려진다.
- B부호의 연필은 기호 앞의 숫자가 커질수록 진해진다.
- HB부호는 H부호와 B부호의 중간톤에 해당한다.

- 화살표 방향으로 스트로크를 여러 번 그어본다.
- 방향을 달리해가며 여러 방향의 스트로크를 계속 연습한다.
- 각 방향의 스트로크를 반복 연습하면서, 방향별로 느낌을 손에 익혀본다.

빛의 방향에 따라 사물에 생기는 명암을 이해하고 표현해본다. 명암 표현은 평면인 종이 위에 입체인 사물의 질량감을 만들어가는 과정이며, 그림 그리기의 기본이 되는 단계다.

🍎 명암 공부 및 연습 1

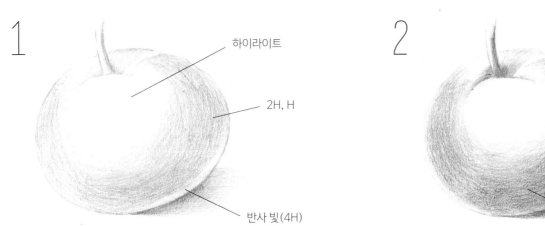

1

하이라이트

2H, H

반사 빛(4H)

하이라이트 부분을 피해 2H연필을 이용해서 전체적으로 초벌색을 칠한다.

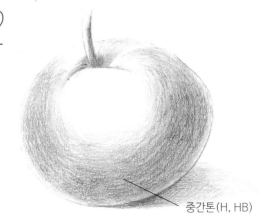

2

중간톤(H, HB)

2H연필로 칠한 초벌색 위에 중간톤인 H연필 또는 HB연필을 이용해 명암을 더한다. 그림자는 사물과 수평이 되게 칠한다.

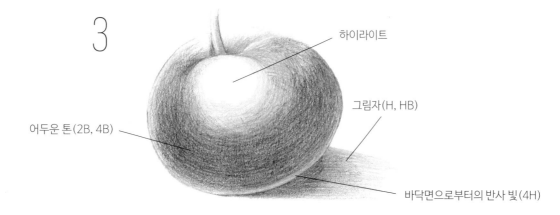

3

하이라이트

그림자(H, HB)

어두운 톤(2B, 4B)

바닥면으로부터의 반사 빛(4H)

하이라이트 부분에서 가장 어두운 부분까지 2B연필 또는 4B연필을 이용해 자연스럽게 그러데이션을 만들어본다. 물체와 그림자가 닿는 경계 부분에는 반사광을 표현해본다.

앞서 연필 부호 소개와 연필 선 연습 및 명암에 대한 이해를 마쳤다. 이제 이를 응용해 아래 샘플을 순서에 따라 연습해본다.

🫐 명암 공부 및 연습 2

1

2

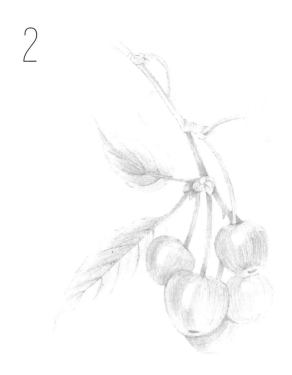

2H연필을 이용해 손에 힘을 빼고 전체 형태에 초벌색을 칠한다.

하이라이트 부분을 피해 H연필 또는 HB연필을 이용해 명암을 표현한다. 이때 색을 쌓아간다는 생각으로 표현한다.

3

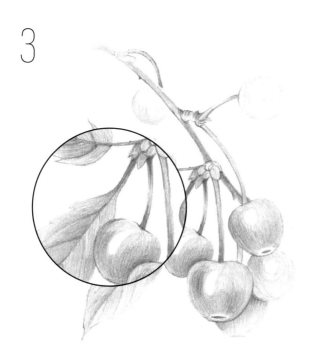

잎사귀의 줄기 부분 등 강조할 부분을 살리며 명암을 더하면 점차 입체적인 느낌이 살아난다. 이때 그림자 부분의 명암은 2B연필과 4B연필을 이용한다.

4

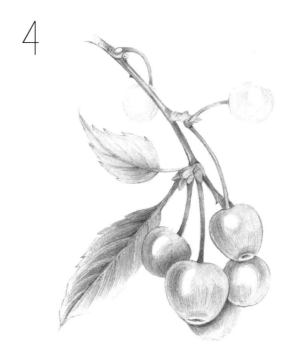

열매와 줄기의 경계 부분, 나뭇가지와 잎사귀의 경계 부분, 열매와 열매가 겹치는 부분은 4B연필을 이용해 강한 터치로 명암을 넣는다. 이 과정을 거치다 보면 어느새 입체감이 더해진 그림이 완성될 것이다.

Botanical
Atelier

보태니컬 아뜰리에를 위한
준비과정 II

색연필은 크게 유성(Prisma Color)과 수성(Water Color) 두 종류로 나뉜다. 어떤 것이든 무관하지만 이 책에서는 48색 유성색연필을 추천한다. 초보자일 경우 색상의 혼합과 농담의 표현이 어려울 수 있으니 최소한 48색 이상을 권한다. 낱개 구입도 가능하므로 필요한 색상은 개별 구입한다.

색 연필로 채색하기

색연필 소개 및 그러데이션 연습 (이 책에서는 Faber Castel 유성색연필 48색을 사용)

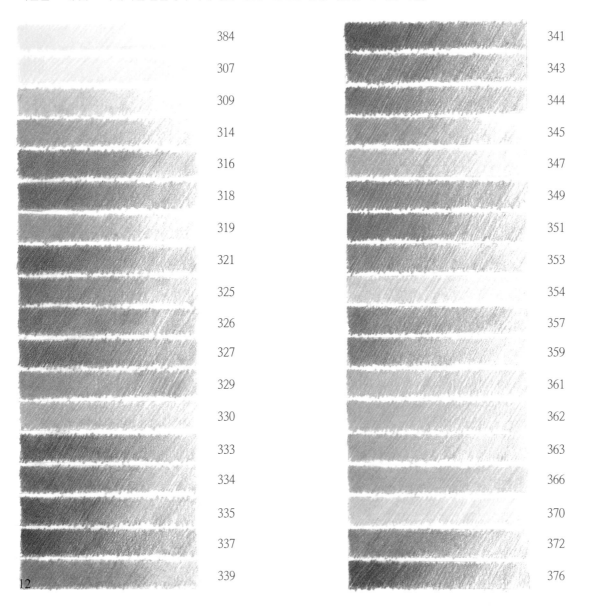

384	341
307	343
309	344
314	345
316	347
318	349
319	351
321	353
325	354
326	357
327	359
329	361
330	362
333	363
334	366
335	370
337	372
339	376

Botanical painting을 위하여 간편하게 사용되는 색칠도구인 색연필은 크게 분류하여 유성(Prisma Color)과 수성(Water Color Pencil) 두 종류로 나뉜다. 어떤 것이든 무관하나 이순 Botanical painting 교재에서는 유성 색연필을 사용하였고 초보자일 경우 색의 혼합과 농담의 표현이 어려울 수 있으니 최소한 48색 이상을 추천한다. (또한 낱개 구입이 가능하므로 필요시 원하는 색상을 개별 구매하도록 한다.)

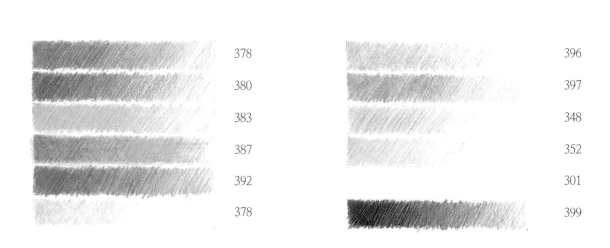

378	396
380	397
383	348
387	352
392	301
378	399

같은 계열 색상의 그러데이션 연습

304, 307, 309, 314, 383

316, 321, 327, 333, 341

347, 345, 349, 343, 344

357, 359, 363, 366, 370

372, 376, 378, 387, 383

● 색연필로 하는 선 연습

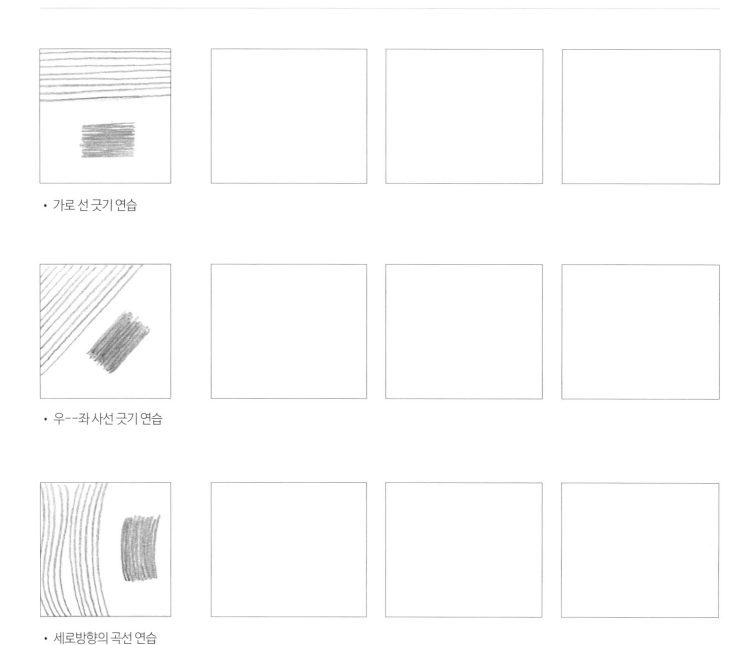

• 가로 선 긋기 연습

• 우--좌 사선 긋기 연습

• 세로방향의 곡선 연습

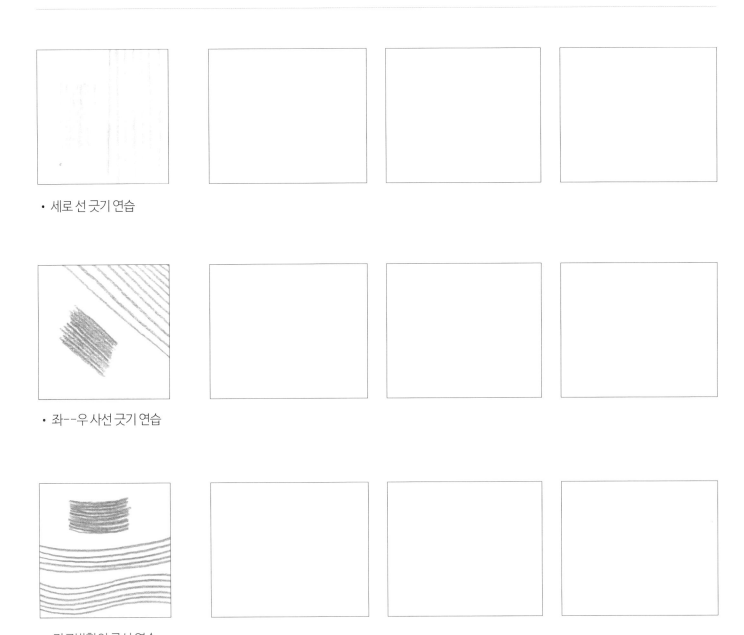

• 세로 선 긋기 연습

• 좌--우 사선 긋기 연습

• 가로방향의 곡선 연습

15

🌿 그린색 잎사귀 그리기

1

옅은 초록색(370)으로 전체를 초벌 채색하고, 약간 짙은색(359)으로 잎맥 주변에 실루엣을 넣는다.

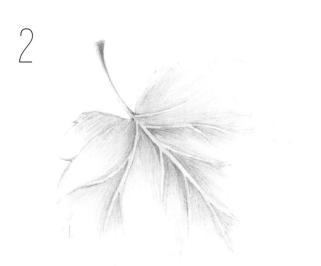

2

잎사귀의 결을 어두운 초록색(372)으로 표현하며 잎맥 주변의 실루엣을 더 뚜렷하게 살린다.

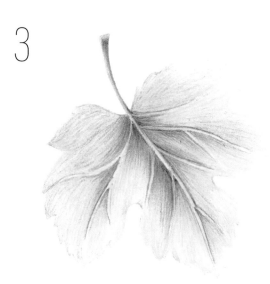

3

잎맥 부분을 더 진한 초록색(357)으로 표현하고, 입체감을 더 살리기 위해 검은색(399)을 얹는다는 느낌으로 완성한다.

초록색 톤을 옅은색부터 진한색까지 이용해 가며 잎사귀를 완성해보았다. 설명을 보며 한번 더 연습해보기로 한다.

🍇 모노톤 채색해보기 1

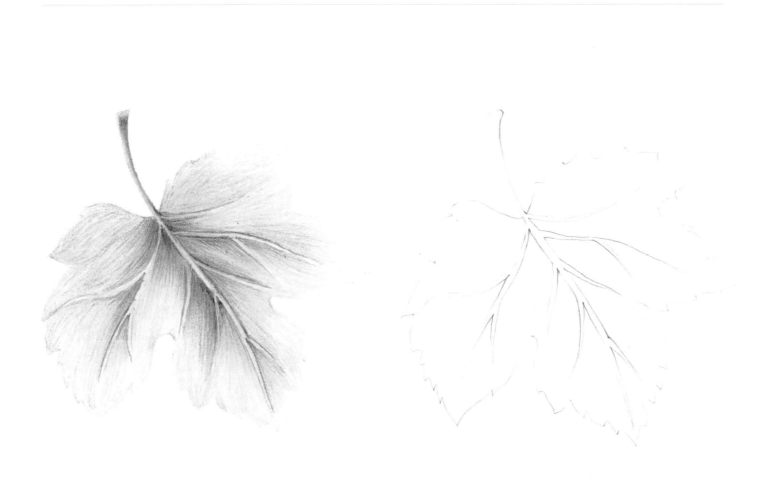

앞서 잎사귀를 채색해보았다. 이번에는 붉은색 톤을 옅은색부터 진한색까지 이용하면서 열매 그림을 완성해본다. 아래 설명을 보며 한번 더 연습해보기로 한다.

🔴 모노톤 채색해보기 2

1

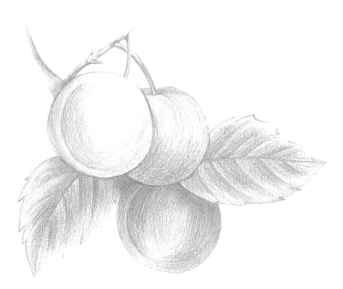

오렌지색(314)으로 전체를 초벌 채색한다.

2

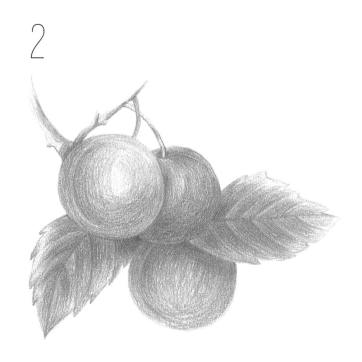

열매의 입체감을 높이기 위해 붉은색(316)을 이용해 색칠하고, 열매와 잎사귀의 경계가 구분되도록 진한 붉은색(318)으로 채색한다.

3

열매와 잎맥 부분은 진한 붉은색(321, 326)을 이용해 칠한다. 열매와
잎사귀의 경계 부분도 진한 색으로 힘주어 터치해서 열매와 구분되게
칠한다.

4

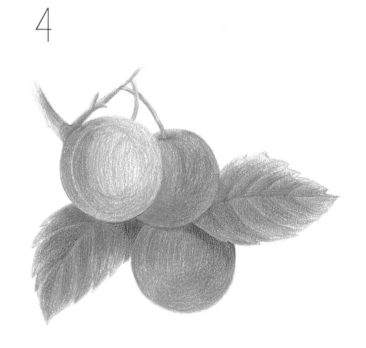

더 어두운 부분에는 진한 브라운(392)을 칠해서 깊이감과 입체
감을 한층 더한다. 마지막으로 검은색(399)을 이용해 열매와 잎
사귀의 경계 부분을 한번 더 강조하며 완성한다.

Botanical
Atelier

보태니컬 아뜰리에
컬러링

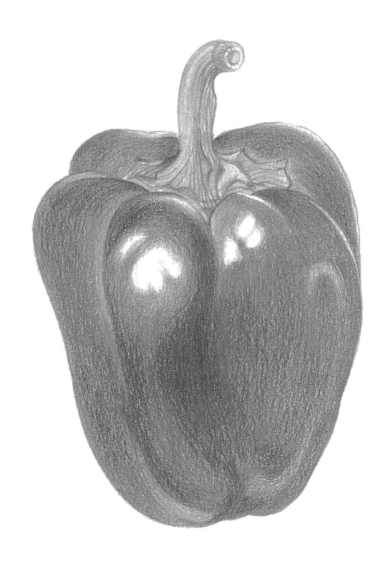

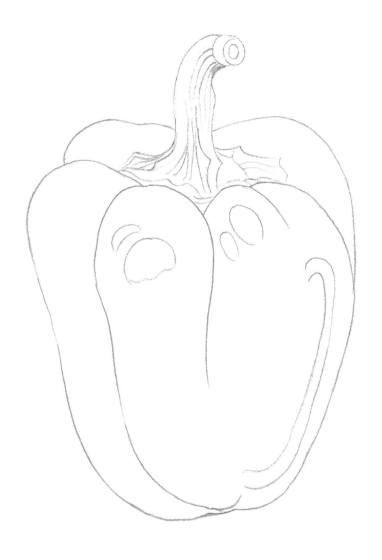

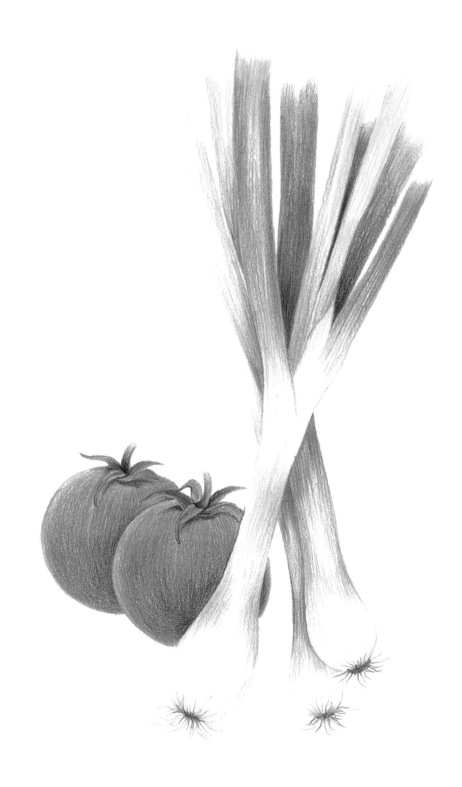

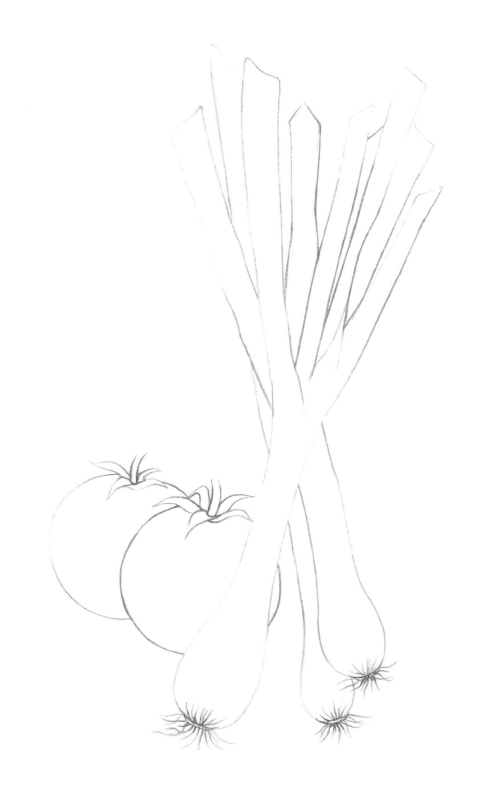

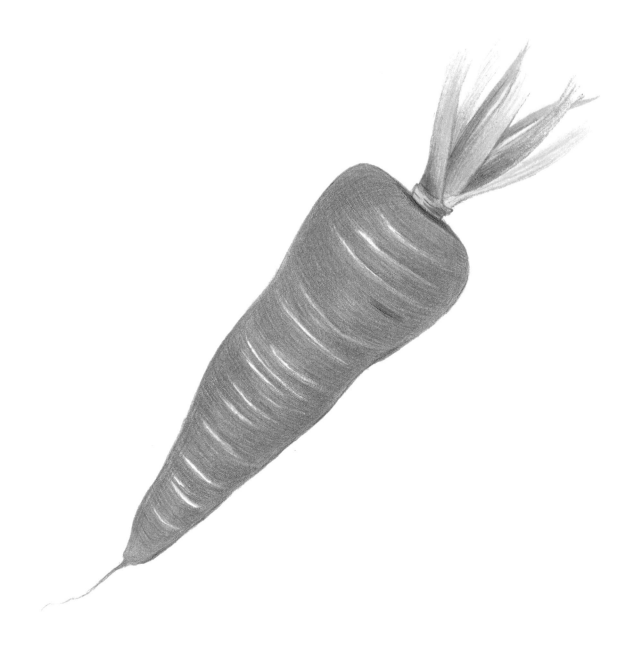

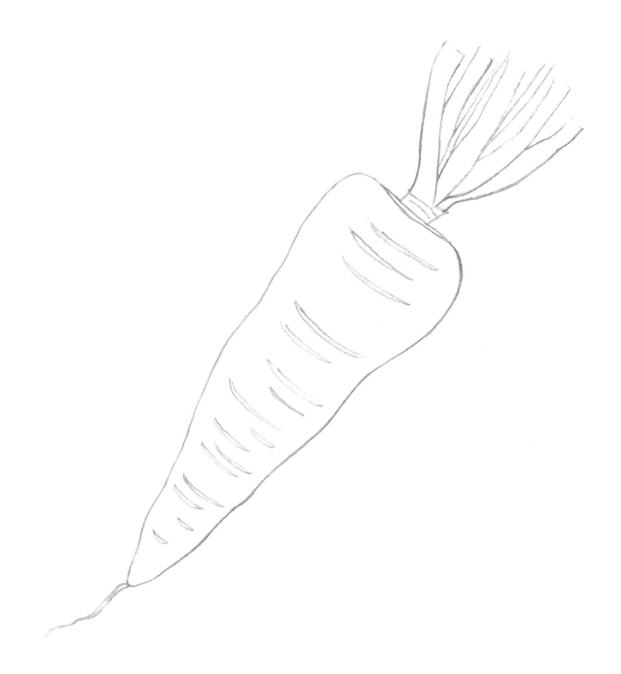

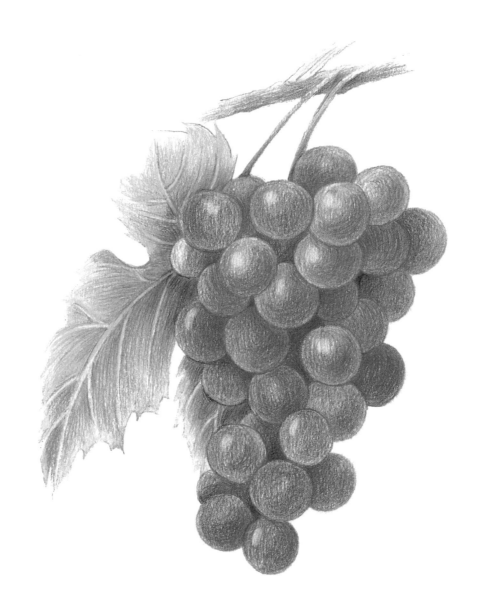

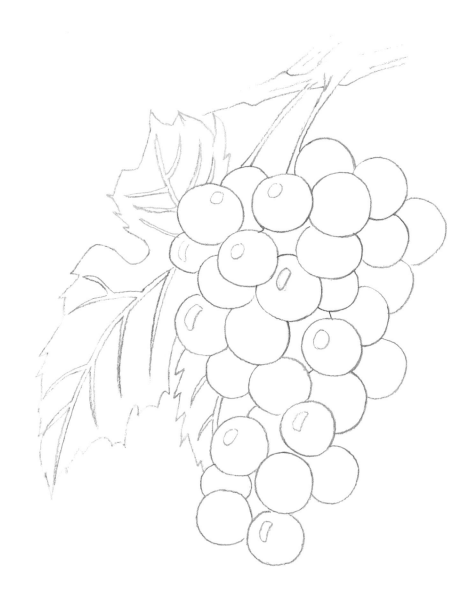

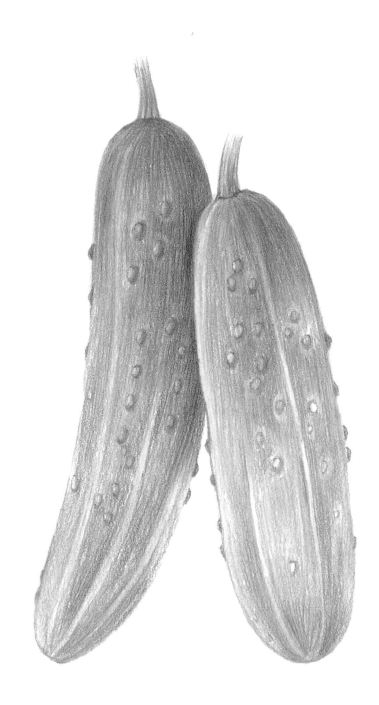

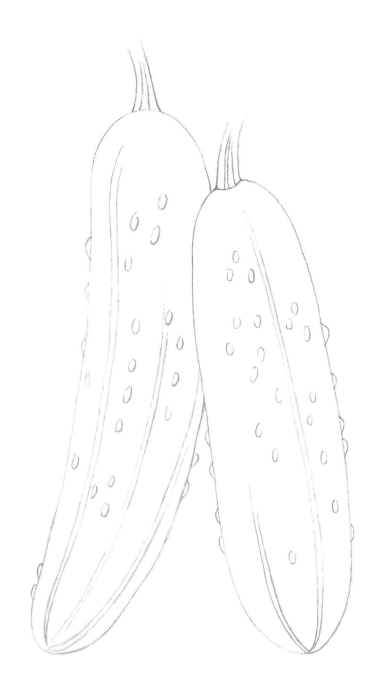

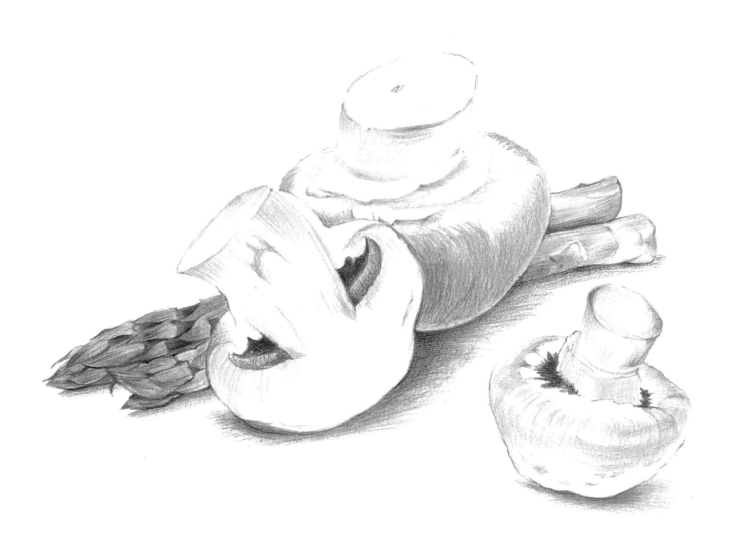

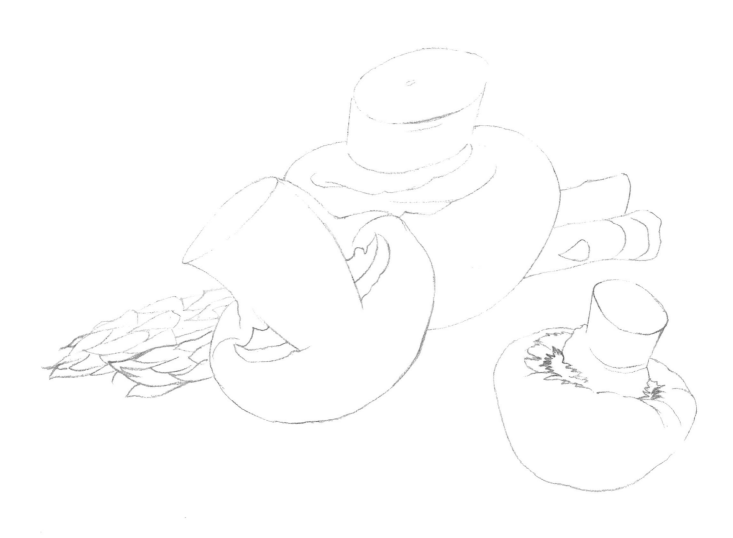

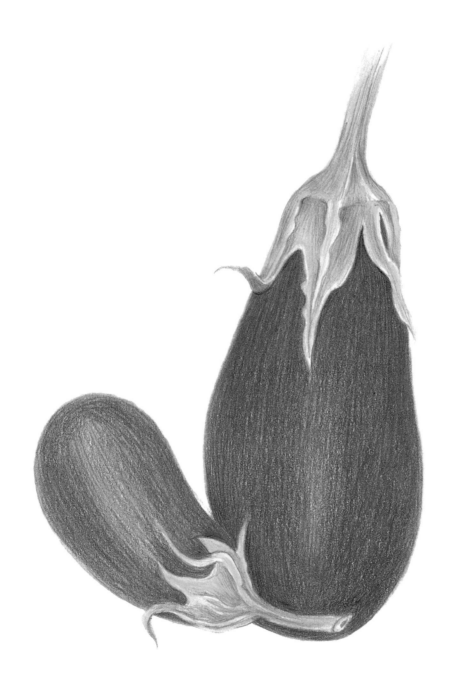

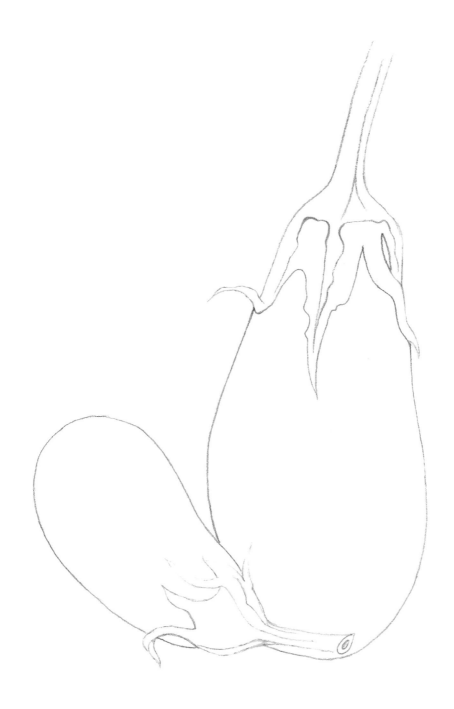

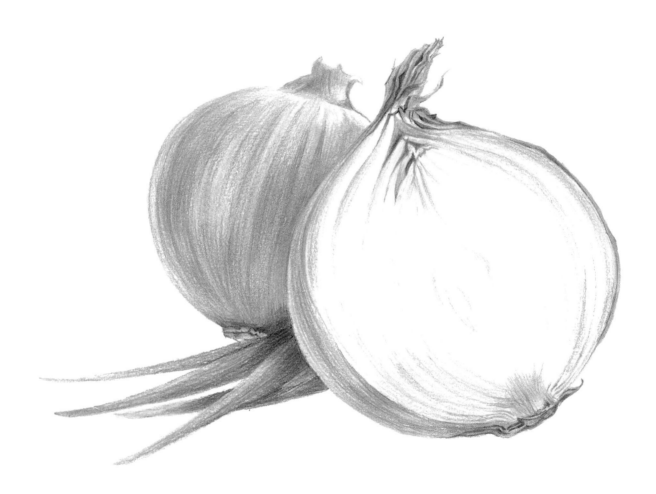

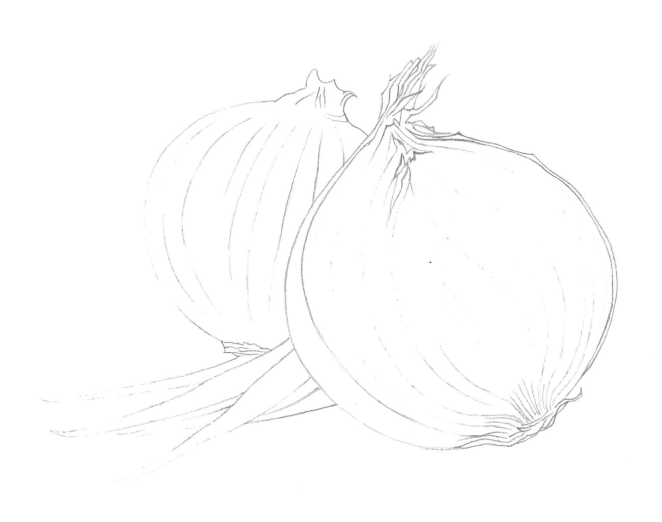

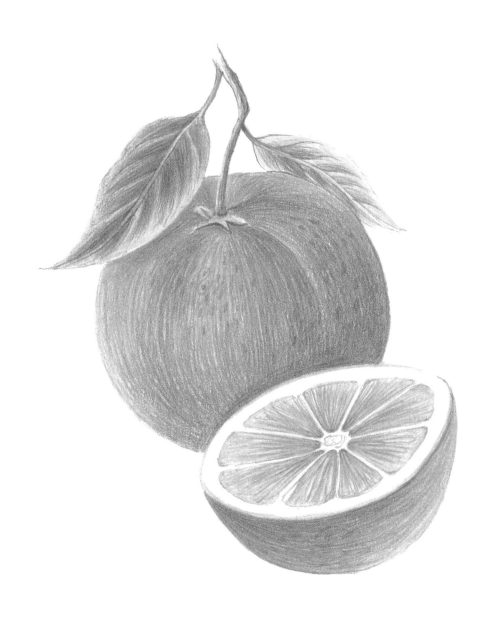

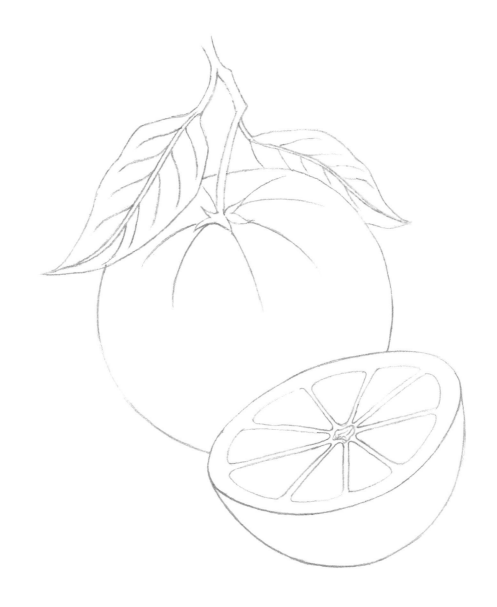

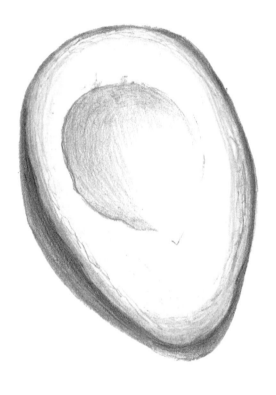

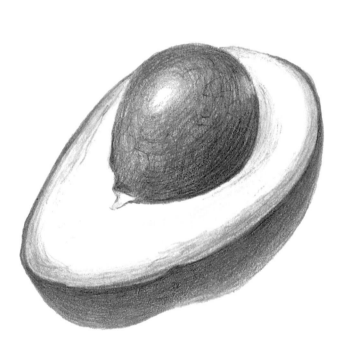

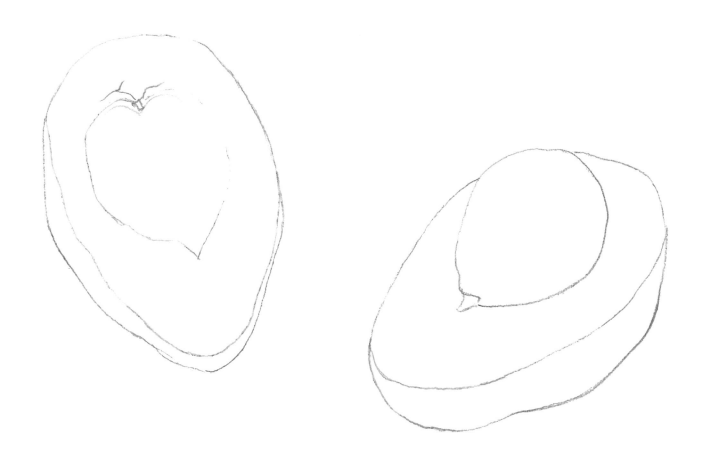

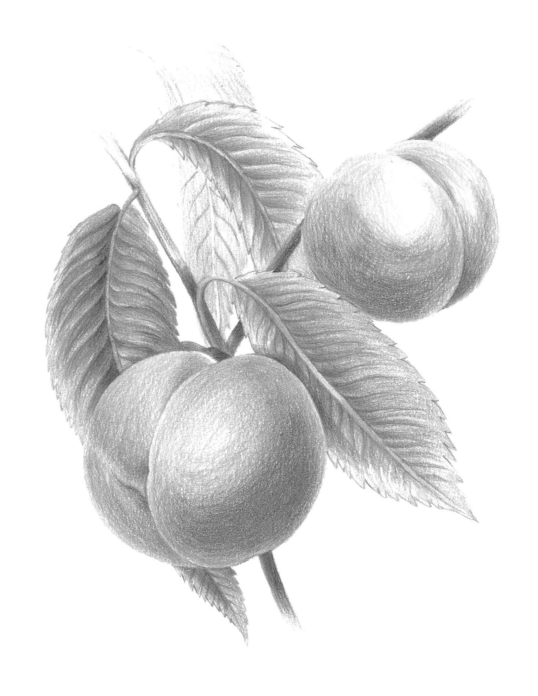

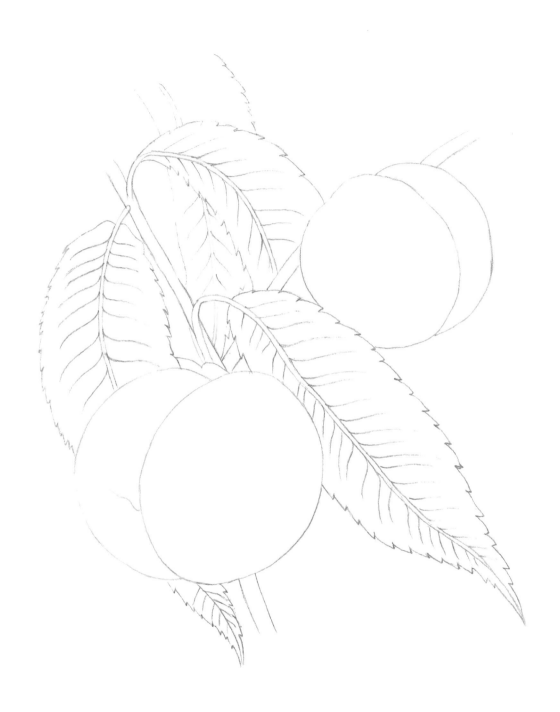

43

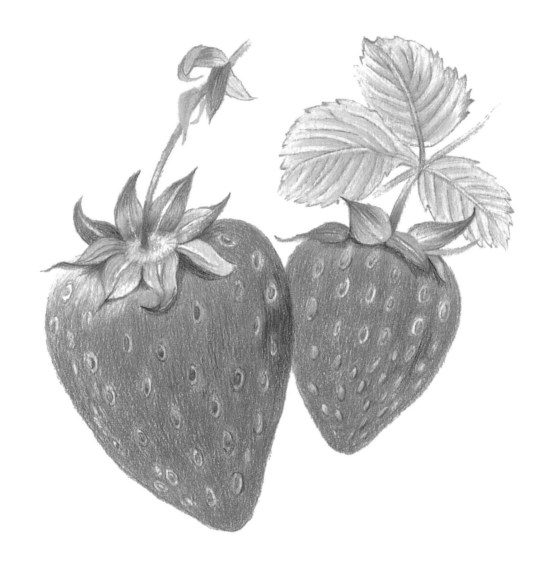

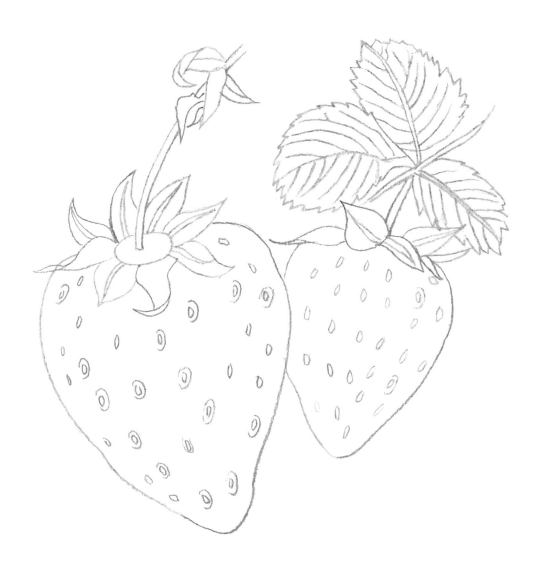

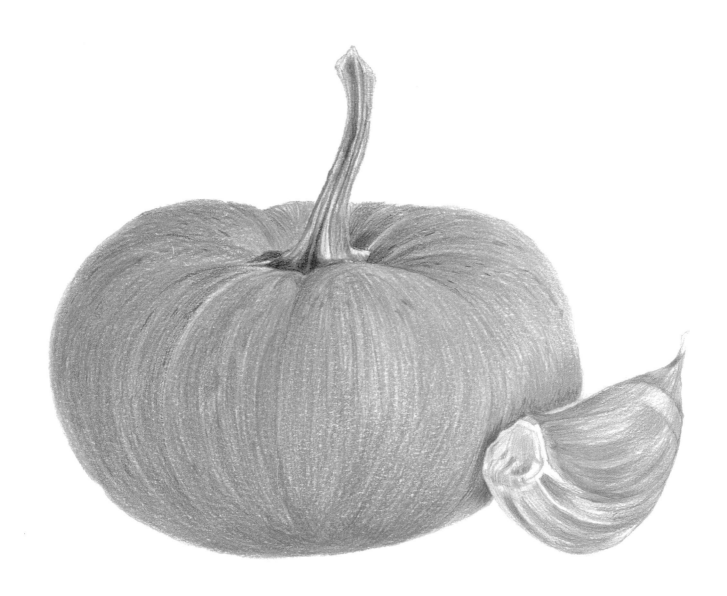

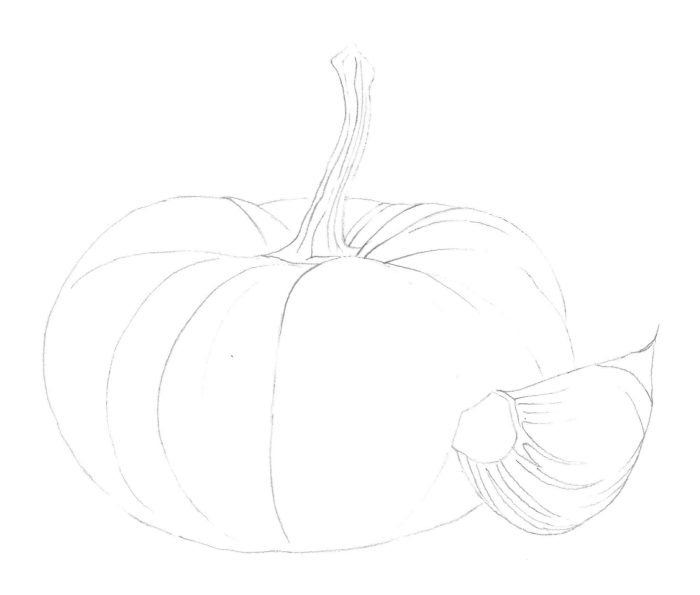

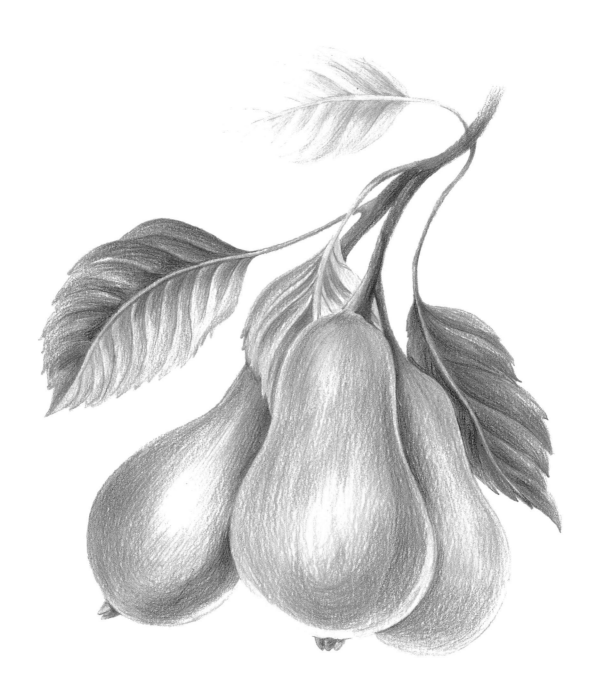

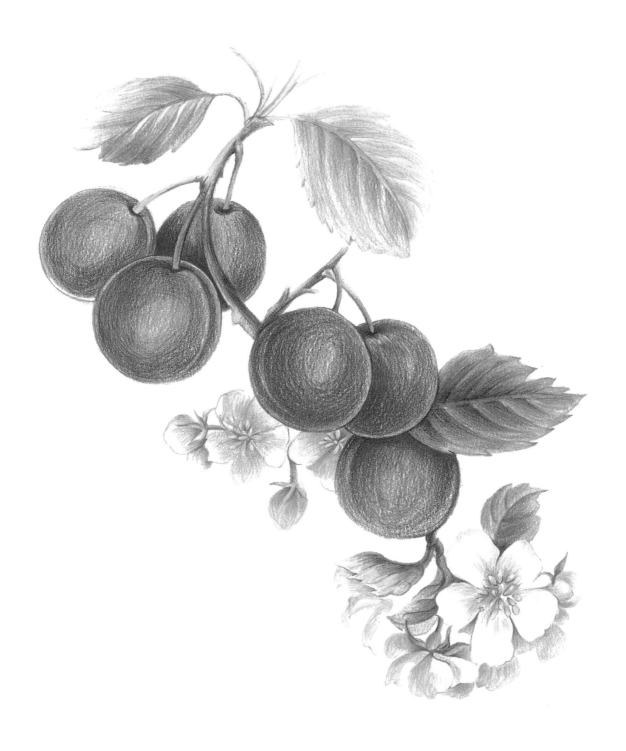

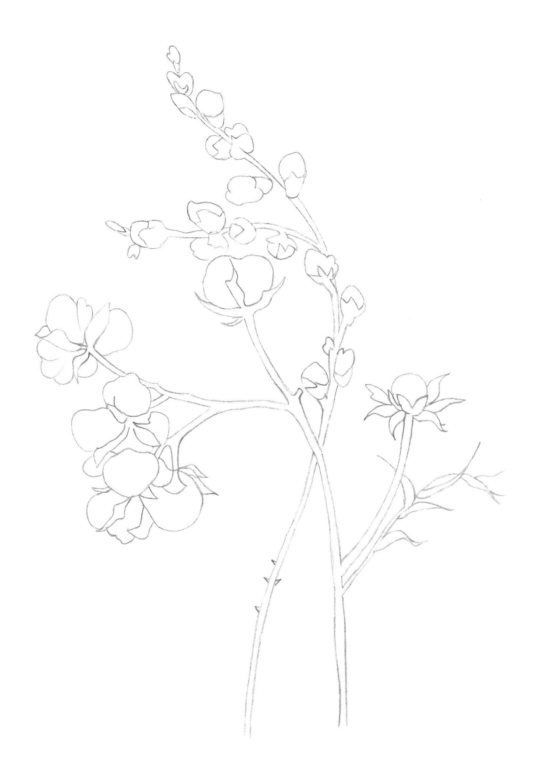

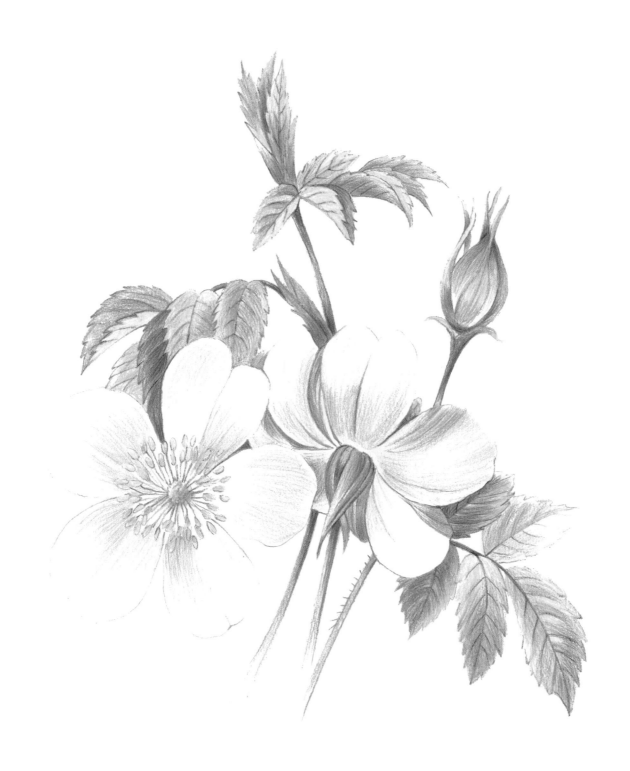

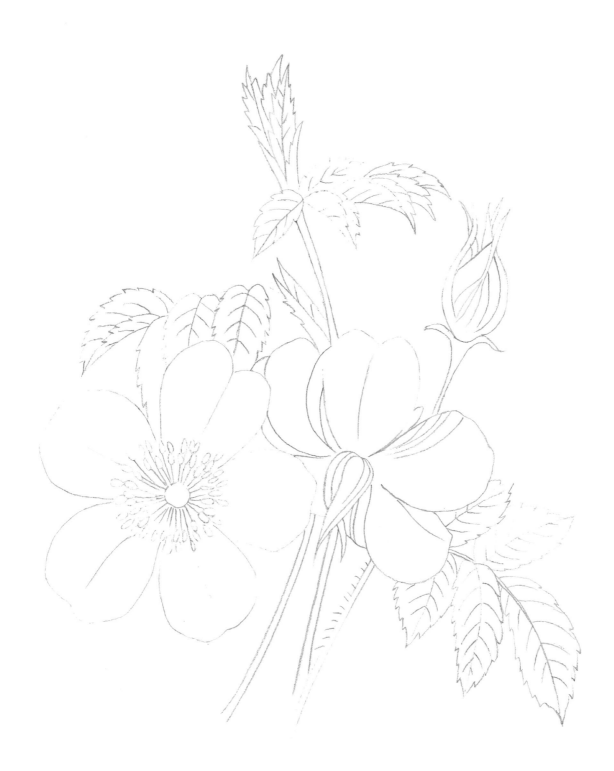

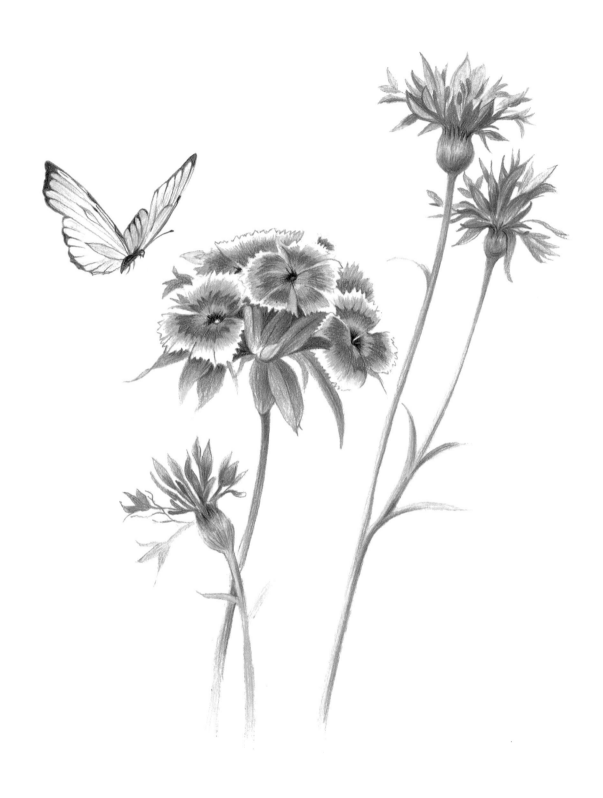

이영순[李順]

홍익대학교 미술대학 졸업 / 롯데제과 Package Designer / 초 · 중등 미술 특기적성 강사 / 한국 수채화공모전 입상
Botanical painting 개인전 5회 / 서울시립미술관 시민큐레이터 / 갤러리 소허당 전시기획

현 Botanical drawing 강사

李順
보태니컬
아뜰리에

2020년 12월 4일 초판 1쇄 발행

지은이 | 이영순

펴낸이 | 이종일

펴낸곳 | 버튼북스

출판등록 | 2020년 4월9일 (제386-251002015000040호)

주 소 | 경기도 부천시 소삼로 38 휴안뷰 101동 602호

전 화 | 032)341-2144

팩 스 | 032)342-2144

ISBN 979-11-87320-41-8 (13650)